LA SÉMIRAMIS

de Destouches

PAR

Jules CARLEZ

DIRECTEUR DE L'ÉCOLE NATIONALE DE MUSIQUE DE CAEN

VICE-PRÉSIDENT DE LA SOCIÉTÉ DES BEAUX-ARTS

CAEN

HENRI DELESQUES, IMPRIMEUR-LIBRAIRE

RUE FROIDE, 2 ET 4

—

1892

LA
SÉMIRAMIS
de Destouches

PAR

Jules CARLEZ

DIRECTEUR DE L'ÉCOLE NATIONALE DE MUSIQUE DE CAEN

VICE-PRÉSIDENT DE LA SOCIÉTÉ DES BEAUX-ARTS

CAEN

HENRI DELESQUES, IMPRIMEUR-LIBRAIRE

RUE FROIDE, 2 ET 4

—

1892

Extrait du Bulletin de la Société des Beaux-Arts de Caen, 1891

LA SÉMIRAMIS

de Destouches

On a toujours bonne grâce à confesser une erreur, à réformer de soi-même, résolument et sans arrière-pensée, un jugement prononcé jadis d'une façon trop hâtive, par suite d'informations insuffisantes. C'est là ce que je voudrais faire à l'égard d'un compositeur français du dix-huitième siècle, un des plus marquants parmi les successeurs de Lully : Destouches, le mousquetaire musicien, sur le compte duquel il m'est arrivé, à deux ou trois reprises, de m'exprimer avec une certaine sévérité, je dirais presque avec dédain (1).

Non point que j'aie décerné le blâme là où d'autres avaient prodigué les éloges; il est notoire, au contraire, — et ceci pourrait me servir d'excuse, — que ce musicien, fort goûté dans son temps, a perdu plus tard tout crédit, aux yeux des juges les plus compétents. Je me garderai bien de ranger parmi ceux-là Grimm, qui qualifiait Destouches « le plus plat

(1) Voir mon *Étude sur quelques opéras des XVII⁰ et XVIII⁰ siècles*, Bulletin de la Société des Beaux-Arts, t. II; et d'autre part, *Grimm et la musique de son temps*, Mémoires de l'Académie des Sciences, Arts et Belles-Lettres de Caen, 1872; *Un Opéra biblique au XVIII⁰ siècle*, id., 1879.

compositeur qu'ait eu la France », et ajoutait méchamment : « ce qui n'est pas peu de chose ». De même, je n'ai jamais été tenté de prendre au sérieux les boutades de Castil-Blaze à l'adresse des musiciens de l'ancienne école française, parmi lesquels l'auteur d'*Issé* était un des plus en vue. Mais j'avoue que devant le peu de cas que faisaient de ces mêmes musiciens un Choron, un Fétis, si l'on en juge par ce qu'ils en ont écrit, je n'ai pu me livrer sans une certaine prévention à l'étude de leur musique.

Ce que l'on reproche surtout aux compositeurs de la période qui s'étend de la mort de Lully à l'apparition de Rameau, c'est d'avoir imité servilement les formes et le style du Florentin, c'est d'avoir calqué trop fidèlement leurs partitions sur les siennes. De part et d'autre, même aspect, même couleur, même goût mélodique, sauf, du côté des copistes, une certaine tendance à l'afféterie, au maniérisme. L'absence d'originalité, l'uniformité du style, ces défauts que rien n'atténue, dans les ouvrages de Colasse ou de Lacoste, d'autres les rachètent par des élans de véritable inspiration, manifestés çà et là par d'ingénieux détails de facture, et aussi, de temps à autre, par l'éloquence du langage musical qu'ils prêtent à leurs héros. Si défavorablement prévenu que l'on soit par les autorités que je citais tout à l'heure, on ne peut s'empêcher de faire ces remarques en parcourant les opéras de Campra, de Charpentier ou de Destouches. Et si d'aventure on a confié au papier les impressions qui résultent de cette lecture, on tempère l'amertume de la critique qui les résume, par un correctif anodin, qui vous laissera en pleine communauté d'opinions avec les doctes musicographes dont vous vous êtes inspiré.

Mais avec les années, le jugement mûrit et acquiert de l'indépendance ; étudiés une seconde fois, les mêmes objets se présentent sous un jour nouveau. C'est là précisément ce qui m'est arrivé avec la musique de Destouches. Les quelques ouvrages que je connais de ce compositeur, relus sans aucun souci des raisons qui ont pu dicter les jugements dont naguère j'avais subi l'influence, m'ont révélé un musicien beaucoup plus personnel dans ses allures que je ne l'avais pensé en premier lieu. Ce retour d'opinion en sa faveur s'est affirmé chez moi, surtout après la lecture de *Sémiramis*, une de ses partitions les moins connues aujourd'hui, et dont un de nos collègues a mis gracieusement à ma disposition un des rares exemplaires qui en restent, découvert par lui en un coin de grenier, à la campagne. Il m'a paru intéressant d'entreprendre la monographie de cette vieille tragédie lyrique, aujourd'hui oubliée, comme tant d'autres !

I.

Sémiramis, cette reine légendaire, qui se défit de Ninus, son époux, par amour du pouvoir personnel ; cette femme au cœur viril, qui fonda Babylone, et conquit à l'empire assyrien une partie de l'Asie ; ce personnage étrange, dont la mort fut mystérieuse, et dont l'existence même a été contestée, a inspiré plus d'un poète dramatique. Le premier en date, Gabriel Gilbert, fit jouer, en 1646, l'année même où Corneille produisait *Héraclius*, une tragédie de *Sémiramis*. L'année suivante, autre tragédie sous le même titre ; celle-là avait pour auteur Desfontaines. Vinrent ensuite la *Sémiramis* de Mᵐᵉ de Gomez, représentée en 1716, et celle de Crébillon, qui

parut au Théâtre-Français, le 10 avril 1717 ; le succès de cette dernière fut des plus douteux.

Ce fut alors que le poète Roy s'empara de ce sujet, qu'il entreprit de traiter sous la forme d'une tragédie lyrique. Parmi les successeurs de Quinault, Roy était un de ceux qui montraient les qualités littéraires les plus aimables ; les premiers ouvrages par lui donnés à l'Opéra l'avaient avantageusement classé dans l'opinion publique, sans lui valoir toutefois les succès qu'il obtint par la suite avec ses opéras-ballets : *les Éléments*, *les Sens*, etc. Roy excellait à façonner une épigramme ; il s'y montrait fort incisif, surtout à l'égard de ses confrères ; aussi ne se gênaient-ils pas pour lui rendre la pareille, quand l'occasion s'en présentait. Un cocher de fiacre avec lequel il s'était querellé, dans le voisinage de l'Opéra, un jour où l'on représentait un de ses ouvrages, lui administra quelques coups de fouet, sous forme d'argument ; sur quoi, un confrère de Roy, par lui fustigé naguère, lui décocha l'épigramme suivante, pour envenimer ses blessures :

> Roy, malgré sa brillante escorte,
> A l'Opéra, près de la porte,
> A coups de fouet fut écorché :
> Ce fut le lieu de son supplice :
> Aux lieux où nous avons péché,
> Il est juste qu'on nous punisse.

La *Sémiramis* de Roy n'est point sans rapport avec celle de Crébillon, toutes réserves faites quant à la différence des genres ; elle s'en écarte néanmoins sur plus d'un point ; aussi ne saurait-on dire qu'elle en est l'adaptation à la scène de l'Opéra. Voici le canevas de cette pièce :

Maîtresse du trône par le meurtre de Ninus et par la dis-

parition de Ninias, son fils, dont elle s'était débarrassée dès sa naissance, pour éviter la mort qu'elle devait recevoir de sa main, selon la prédiction de l'oracle. Sémiramis, voulant affermir sur sa tête la couronne, qui pourrait être revendiquée par les collatéraux de Ninus a forcé sa nièce Amestris à se consacrer au service des dieux. Celle-ci, bien qu'aimant secrètement un jeune héros nommé Arsane, se résigne à accomplir les volontés de la reine. Or, Arsane est aimé aussi de Sémiramis, qui prétend l'épouser et l'appeler à partager le trône avec elle. Cette brillante perspective laisse pourtant le jeune homme assez froid, car il a donné son cœur à Amestris. Tandis que Sémiramis s'apprête à réaliser ses projets, on voit arriver Zoroastre, roi de Bactriane, à qui elle avait promis sa main, et qui vient réclamer l'accomplissement de cette promesse. Sémiramis le reçoit avec tous les honneurs dus à son rang, mais l'éconduit poliment. Zoroastre se vengera de cet affront, et cela avec d'autant plus de facilité, qu'il est investi d'un pouvoir surnaturel, qui lui donne toute autorité sur les esprits infernaux. Les pratiques magiques auxquelles il se livre l'éclairent sur les intentions de la reine ; bien plus, il découvre que cet Arsane, dont Sémiramis veut faire son époux, n'est autre que le fils de celle-ci, Ninias.

Cependant, Amestris s'est rendue au temple de Jupiter, dont elle va devenir la prêtresse. La cérémonie suit son cours ; mais, tout à coup, des prodiges viennent semer l'effroi parmi les assistants. La voix de l'oracle se fait entendre : pour apaiser les dieux, qu'ont irrités les crimes de Sémiramis, c'est trop peu qu'une princesse du sang royal veuille bien leur consacrer sa vie ; l'ombre de Ninus réclame une victime. C'est encore Amestris qui se sacrifiera.

Zoroastre a révélé à la reine le secret redoutable dont il s'est rendu maître. Celle-ci, terrifiée, n'arrête point pour cela les préparatifs du sacrifice. Il s'accomplirait sans l'intervention d'Arsane, qui vient sauver celle qu'il aime. Excité par les Furies, il renverse l'autel et se jette sur le peuple, qui fuit devant lui. Prise dans la bagarre, Sémiramis reçoit de son fils le coup mortel : ainsi s'accomplissent les paroles de l'oracle. Arsane, redevenu Ninias, épousera Amestris et la fera reine.

Suivant la coutume d'alors, Roy avait fait précéder d'un prologue les cinq actes de sa tragédie. Le sujet par lui choisi : « La naissance et l'éducation d'Hercule » faisait évidemment allusion à Louis XV enfant. C'est le futur amant de M^{me} de Pompadour et de la Dubarry que le poète avait en vue lorsqu'il écrivait ce vers :

Son grand nom doit remplir le ciel, la terre et l'onde.

Mais, en somme, les flatteries, comme les allusions, sont infiniment plus discrètes, ici, que celles qui boursouflent les prologues de Quinault, en l'honneur de Louis XIV.

Peu disposé à réclamer la collaboration de Lacoste, qui avait mis en musique trois de ses opéras, dont un seul, *Philomèle*, avait obtenu quelque succès ; n'ayant vu réussir qu'à demi son *Hippodamie*, dont Campra avait écrit la partition, Roy confia son poème à Destouches, qui déjà avait été le musicien de son choix pour *Callirhoé*.

André-Cardinal Destouches (1) jouissait en ce temps-là d'une haute considération comme compositeur dramatique.

(1) Né à Paris en 1672, mort en 1749.

Il avait débuté, vingt-et-un ans auparavant, n'étant encore que simple amateur, servant dans les mousquetaires du roi, par la pastorale héroïque d'*Issé*. L'ouvrage avait été joué d'abord à Trianon, puis était passé de là à l'Académie royale de musique, où il eut par la suite de nombreuses reprises. A l'issue de la première représentation devant la Cour, Louis XIV avait fait appeler le compositeur, et en le félicitant hautement, lui avait déclaré qu'il était le seul qui ne lui ait point fait regretter Lully. On devine l'effet de ce compliment, sorti d'une bouche auguste et dont les jugements devaient être regardés comme infaillibles. Destouches vit dès ce moment là sa réputation et son crédit pleinement assurés.

Il eut le bon sens de ne point se laisser étourdir par ce premier succès ; et sachant combien son instruction musicale présentait de lacunes, il s'occupa d'abord de les combler. Il étudia l'harmonie et la composition, suivant les principes un peu rudimentaires de cette époque ; il réalisa quantité de basses chiffrées, il fit un peu de contrepoint, il apprit à enchaîner les imitations, il ébaucha des entrées de fugues ; enfin, il apprit, dans les partitions de Lully, l'art de grouper les instruments d'orchestre et d'en tirer parti dans la composition dramatique ; et quand il se sentit mieux armé, il redescendit dans la lice.

De 1699 à 1714, Destouches produisit quatre tragédies lyriques : *Amadis de Grèce*, *Marthésie*, *Callirhoé*, *Télémaque et Calypso*, et un opéra-ballet : *Le Carnaval et la Folie*. On a prétendu que du jour où il avait appris les règles de la composition, l'inspiration s'était refroidie chez lui, à tel point qu'il n'avait plus rien produit qui valût son premier ouvrage.

Ce propos a été répété par plusieurs écrivains du dix-huitième siècle, lesquels se sont bien gardés d'en vérifier l'exactitude.

Depuis trois ans environ, Destouches n'avait donné rien de nouveau à l'Académie royale de Musique, lorsqu'il reçut de Roy le poème de *Sémiramis*, sur lequel il devait écrire sa septième partition.

En dépit de l'opinion professée par certains critiques de nos jours, lesquels semblent voir en Richard Wagner l'inventeur de la musique dramatique, et ne se montrent point éloignés de croire qu'avant ce maître, dont je n'ai garde de méconnaître la valeur, nul compositeur, pas même Gluck ni Meyerbeer, n'avait pris la peine de *penser* la musique de ses opéras; en dépit de cette opinion, dis-je, laquelle eût fort étonné l'auteur de *Tristan et Yseult* lui-même, je suis persuadé que Destouches avait soigneusement lu le poème de Roy et longuement médité sur la musique qu'il allait y appliquer, avant d'en écrire les premières notes.

Un mince musicien pourtant, que ce Destouches, si on le compare aux Titans de l'art! un piètre coloriste, si on le rapproche de tel ou tel de nos jeunes maîtres modernes, entre les mains desquels la science de l'orchestration a vidé tous ses secrets! Il n'en est pas moins vrai que lui aussi, en écrivant sa partition, il montra un réel souci de ce que l'on appelle la vérité dramatique, et que tous ses efforts tendirent à rendre aussi expressive que possible la langue musicale en usage dans ce temps-là, langue infiniment moins riche et moins savante que la nôtre, à nous modernes, mais qui suffisait, après tout, à contenter nos ancêtres.

Je passe, sans m'y arrêter, sur le prologue, traité d'une façon assez agréable; il se termine par un chœur à quatre

voix, largement développé, et entrecoupé de ritournelles symphoniques très mouvementées.

Dès le début du 1ᵉʳ acte, l'air que chante Sémiramis : « Pompeux apprêts, fête éclatante », vient frapper notre attention. Le dessin en est large, les tons y sont nuancés de grandeur et de mélancolie ; sauf les tournures harmoniques du temps, il y a là de grandes envolées dans le goût de Gluck. Autant le caractère énergique et passionné de la reine de Babylone s'est affirmé dans cette première scène, autant se dessinera la nature douce et résignée d'Amestris, dans la scène suivante. Remarquons cette phrase : « Reine, je vais remplir le destin qui m'appelle » ; tandis que tout-à-l'heure, pour Sémiramis, la mélodie procédait par de grands intervalles, ici les notes se succèdent par degrés conjoints. Malgré sa résignation, cette malheureuse Amestris risque cependant quelques objections au projet de mariage formé par la reine ; elle rappelle à celle-ci la promesse donnée à Zoroastre. Ici, un motif martial, et rhythmé comme il convient : « Zoroastre commande à cent peuples divers », etc. Ces objections restent sans effet, et Amestris, demeurée seule, exhale sa douleur dans un air élégiaque, accompagné par les violons et les flûtes

> Mes yeux, mes tristes yeux,
> Laissez couler vos larmes.

Ce rôle d'Amestris, si noble et si touchant, se soutient admirablement dans toute l'étendue de l'ouvrage ; partout, la mélodie exprime éloquemment la situation d'esprit que créent au personnage les événements de la tragédie. On en trouve

un exemple saisissant dans la scène III du IV° acte. Au moment où va s'accomplir la cérémonie qui enchaînera pour jamais Amestris à l'autel de Jupiter, Arsane vient essayer une dernière fois de la faire revenir sur la détermination prise par elle, conformément aux volontés de la reine. Elle répond sur un ton plein de dignité :

> Arsane, respectez Amestris et les Dieux.
> Quels sont vos droits sur moi ? Pourquoi troubler mes vœux ?
> De mes jours à nos Dieux je fais un libre hommage.

Ici, la mélopée se revêt de tristesse, et l'on sent comme un sanglot dans l'altération descendante de l'*ut* placé sur le mot *fais*, et dans la relation de quarte diminuée qu'il forme avec le *sol dièse* sur lequel se termine le vers. La musique trahit en ce passage la pensée de l'infortunée, et malgré le langage que tient celle-ci, on devine que ce n'est pas de son plein gré qu'elle se sacrifie. Elle surmonte cependant sa douleur, et continue d'un ton résigné :

> J'ai calmé les transports d'un peuple audacieux :
> Laissez à ma vertu consommer son ouvrage.

Il faut encore remarquer le calme mélodique de cette dernière phrase, laquelle ne procède que par tons, demi-tons et unissons.

On trouve plus rarement, dans le rôle d'Arsane, l'occasion de remarques à faire dans le genre de celles qui précèdent. Ce héros, qu'une reine veut épouser malgré lui, qui se voit repoussé de celle qu'il aime, puis reçoit de celle-ci un aveu tardif, et ne parvient à dénouer l'imbroglio au milieu duquel il se débat, qu'à l'aide d'un parricide involontaire, ce pauvre

Arsane, médiocrement constitué par le poète, n'a pas été mieux servi par le musicien.

Un rôle superbe, en revanche, c'est celui de Zoroastre, confié à la voix de basse. Sémiramis l'annonce d'une façon très expressive dans l'air : « Son char aussi brillant que le flambeau du jour » (1), air où nous voyons le premier membre de phrase, en *ut mineur*, se répéter presque aussitôt dans le mode majeur relatif, procédé peu commun en ce temps-là. Zoroastre fait son entrée sur une marche symphonique en *sol mineur*. Il aborde la reine en la saluant d'un compliment dont l'expression musicale est pleine de tendresse et de grâce. Les inflexions caressantes du début de cette ariette : « Belle Sémiramis, l'amour et l'espérance », et d'autre part, l'accent langoureux des mesures finales : « Des maux que j'ai soufferts, éloigné de vos yeux », tout traduit à merveille, et avec une certaine nouveauté de goût, les sentiments du monarque amoureux. Nous retombons dans le poncif, dans le convenu, avec l'air : « Le Dieu qui lance le tonnerre », air parsemé de ces vocalises de mauvais goût dont Destouches et ses contemporains se plaisaient à enjoliver les mots : *lance, vole, coule*, et autres du même genre.

Pour donner un échantillon du pouvoir magique qu'il tient de Jupiter, Zoroastre évoque les Esprits. C'est pour lui l'occasion de faire entendre un nouvel air, assez développé, et dont il faut surtout remarquer la conclusion, pleine d'ampleur, et favorable à l'effet vocal. Sur l'ordre du roi, la scène change et représente les célèbres jardins suspendus de Babylone; le cadre convient à merveille pour le divertissement

(1) Acte II, scène II.

musical et chorégraphique que le galant Zoroastre offre à la reine.

Nous voici au III⁰ acte : Zoroastre a appris la trahison de Sémiramis ; il exhale sa fureur dans un air, un véritable grand air, à deux mouvements, et d'une importance assez rare dans les opéras de cette époque. Un prélude symphonique, semé de traits rapides par les violons et les basses, annonce la situation, que précise le récitatif mesuré : « Qu'ai-je appris ? Quels forfaits ? » Vient ensuite une phrase magistrale : « O Majesté des Rois ! » phrase qui ne déparerait pas une partition de Gluck. Le second mouvement, ou, si l'on veut, l'allegro à 3/4 : « Haines, transports jaloux » est haletant et plein de vigueur ; les violons y sont chargés d'une partie intéressante. Partout, la mélodie traduit fidèlement le sens des paroles ; l'air se développe avec facilité, et l'on n'y saurait reprocher rien autre chose qu'une conclusion un peu écourtée.

L'entrée de Séminaris détermine un duo, ou plutôt une scène de reproches, de protestations et de menaces, traitée en dialogue mesuré, d'une expression des plus remarquables. C'est devant une page de cette nature, où le discours musical rivalise d'éloquence et de persuasion avec le vers, que se laisse voir l'inanité, je dirai mieux, la sottise des jugements portés sur l'ancienne école française, par Castil-Blaze, ce critique superficiel et gouailleur, pour qui les opéras de Lully et de ses successeurs n'étaient qu'un ramassis de psalmodies indigestes et soporifiques. Admirateur exclusif de la musique italienne, contempteur-né de tout ce qui n'en rappelait ni la poétique, ni les formes, Castil-Blaze, en admettant qu'il se soit donné la peine de lire avec attention les ouvrages qu'il accablait de son mépris, n'était pas homme à y faire la part

de l'yvraie et celle du bon grain. Si jamais il lui est arrivé d'ouvrir la *Sémiramis* de Destouches, il a certainement laissé passer, sans y prendre garde, la scène qui nous occupe ; il n'a été frappé en aucune façon par telle ou telle phrase du rôle de Zoroastre, celle, entr'autres, qui porte sur ces trois vers :

> Ingrate ! il est donc vrai que vous ne m'aimez plus !
> Tant de soins, tant d'amour, tant de persévérance,
> Mon espoir, mon bonheur, sont pour jamais perdus !

La progression ascendante des formules du chant, sur les trois incises du second vers, l'accent placé sur la seconde syllabe du mot *espoir*, l'expression triste de la demi-cadence qui termine le troisième vers, ces seules remarques démontrent combien Destouches possédait le sens de la belle diction dramatique. Et là encore s'affirme son attention à donner à ses personnages un langage conforme à leur rang et à leur caractère.

Je crois inutile d'étendre davantage l'examen de la partition de Destouches. L'intérêt qu'offre l'ouvrage me semble suffisamment établi par ce qui précède. A Dieu ne plaise cependant que je prétende en faire un chef-d'œuvre ! Je ne saurais en oublier les parties faibles, les intermittences trop fréquentes encore, de banalité, de naïveté, ou de mauvais goût. Heureusement, le musicien a mis dans sa partition de quoi racheter tout cela. J'en ai dit le contenu au point de vue dramatique ; je dois ajouter que ni l'invention, ni la grâce, ne font défaut dans les morceaux d'un caractère plus léger, dans les divertissements, dans les ariettes. Les chœurs sont largement conduits et offrent une certaine plénitude d'har-

monie. Les accompagnements sont généralement travaillés et concertent presque toujours avec le chant ; on n'y saurait reprocher que l'emploi abusif du style d'imitation. Il faut remarquer enfin le soin qu'a pris le compositeur d'utiliser les diverses familles d'instruments qui composaient alors l'orchestre, selon le caractère du personnage en scène, ou suivant les péripéties de l'action dramatique. Ce sont là des essais de coloris symphonique bien timides, bien pâles encore, mais dont il y a lieu de tenir compte.

II.

La première représentation de *Sémiramis* eut lieu le 7 décembre 1718, à l'Académie royale de Musique, dont le directeur, en ce temps-là, était Francine, gendre de Lully (1). Les deux principaux rôles de femme avaient été confiés à M^{lles} Journet et Antier, les deux meilleures élèves formées par notre compatriote Marthe Le Rochois, la créatrice des grands rôles féminins des opéras de Lully.

Françoise Journet, qui créa le rôle d'Amestris, appartenait depuis 1706 au théâtre de l'Opéra. « Elle avait, dit un écrivain contemporain, un air de douceur, et quelque chose de si intéressant, de si touchant dans la physionomie,

(1) Extrait du *Journal du marquis de Dangeau* : « Mercredi 7 (décembre 1718). — On joua l'opéra nouveau de *Sémiramis*. Madame la duchesse de Berry était sur l'amphithéâtre, où l'on avait fait mettre un fauteuil, et il y avait trente places pour les dames qui étaient avec elle ; il y avait une estrade sous le fauteuil de Madame de Berry, et l'on avait mis une barrière à la moitié de l'amphithéâtre, afin que le reste des places ne fût point mêlé à celles qu'elle avait retenues. M. le duc d'Orléans était à cet opéra dans la loge de Madame, avec elle. »

qu'elle tirait des larmes aux spectateurs dans les rôles tendres, surtout dans celui d'Iphigénie. Jamais on n'a vu des grâces si nobles; l'action de sa voix était parfaite ; ses yeux charmants allaient, s'unissant aux plus beaux bras du monde, porter au cœur l'expression de tout ce qu'elle avait à peindre. » D'après ce portrait, il est aisé de se figurer le relief et le cachet de vérité que cette artiste sut donner au personnage sympathique d'Amestris.

Venue de Lyon, de même que M^{lle} Journet, Marie Antier avait débuté en 1711 à l'Académie royale de Musique. Sa beauté égalait son talent; la distinction avec laquelle elle avait repris le rôle d'Armide, naguère le triomphe de Marthe Le Rochois, la désignait tout naturellement au choix des auteurs de *Sémiramis*, pour le personnage de la reine de Babylone.

Arsane, ce fut Cochereau, l'élégant ténor, le maître de chant de Louise-Adélaïde d'Orléans, fille du Régent, laquelle ayant eu la faiblesse de s'éprendre de son professeur, et de le laisser paraître, dut se résigner à prendre le voile et aller méditer, au fond d'un cloître, sur les petites misères inhérentes à la qualité de princesse.

On conçoit que Destouche eut tout particulièrement soigné le rôle de Zoroastre, lorsque l'on sait qu'il l'avait écrit pour Thévenard, dont la magnifique voix de basse-taille, la belle tenue, la déclamation expressive et le chant plein de goût, firent, pendant près de quarante ans, l'admiration des habitués de l'Opéra. Franc buveur et gai convive, traité sur le pied de l'intimité par les viveurs élégants de la ville et de la cour, Thévenard savait allier au goût des plaisirs le respect de sa profession et la dignité de sa personne ; témoin le

refus dédaigneux par lequel il accueillit la gratification de six cents livres, que le duc d'Antin, alors directeur de l'Opéra, s'avisa un jour de lui offrir. A soixante ans passés, Thévenard couronna sa joyeuse vie en épousant une jeune fille dont il s'était épris avant de la connaître, et rien que pour avoir admiré sa pantoufle.

Chargé des deux rôles épisodiques du Babylonien et du Génie élémentaire, Muraire trouvait, surtout dans les airs du divertissement du 2ᵉ acte, l'occasion de faire valoir son bel organe de haute-contre. Les ariettes de la Babylonienne étaient chantées avec grâce par Mˡˡᵉ Limbourg. Dubourg, dans les graves fonctions de l'ordonnateur des jeux funèbres, et Mˡˡᵉ de la Garde, sous le costume d' « une prêtresse de Jupiter », complétaient la liste des acteurs secondaires de la tragédie. Tous les deux avaient déjà paru dans le prologue, où l'un tenait le rôle de Linus, et l'autre celui de Clio, tandis que Mˡˡᵉ Tulou représentait Uranie, et Mˡˡᵉ Constance « une Driade. »

L'administration de l'Opéra ne s'était pas bornée à assurer à l'ouvrage de Roy et Destouches une distribution de premier choix ; elle avait mis autant de soin à en ordonner la partie décorative. La mise en scène était vraiment luxueuse. L'enchantement, pour les yeux, commençait avec le deuxième acte ; la scène représentait d'abord l'avant-cour du palais de Sémiramis, avec un temple dans le lointain ; à la scène IV, un changement à vue faisait apparaître les jardins suspendus de Babylone, figurés par trois terrasses étagées, sur lesquelles étaient répartis les chanteurs et les danseurs. L'effet des danses simultanées sur ces trois plans différents était des plus heureux. On goûta beaucoup moins la pluie

d'eau naturelle, essayée pour la première fois à l'Opéra. Le vestibule du 3ᵉ acte, orné des statues des rois de Babylone, et le palais magique qui le remplaçait soudain ; le temple de Jupiter Bélus, au 4ᵉ acte, et enfin, le tombeau de Ninus, à l'acte final, tout cela, sans afficher sans doute une grande prétention à la couleur locale, dont on ne se préoccupait guère alors, offrait un coup d'œil des plus satisfaisants.

Les conditions absolument irréprochables d'interprétation et de mise en scène, dans lesquelles la tragédie lyrique de Roy et Destouches était offerte au public, permettaient de présager pour cet ouvrage une réussite complète. Il n'en fut point tout à fait ainsi : on applaudit les acteurs, on admira les décors ; mais, somme toute, *Sémiramis* n'obtint que ce qu'on appelle aujourd'hui : un succès d'estime.

Le *Mercure de France* ne fit pas grands frais d'appréciations au sujet de cette « première » ; il trouva même un moyen des plus ingénieux d'en rendre compte sans avoir à faire connaître le sentiment personnel de la rédaction :

« Je devrais, dit le rédacteur, selon notre méthode ordinaire, donner ici un extrait du poème de l'opéra de *Sémiramis*, dont les paroles sont de M. Roy et la musique de M. Destouches. Mais, comme il me reste encore beaucoup d'autres matières à traiter, je me contenterai d'en donner l'argument et de dire que le succès n'a point mal répondu à la réputation de ces deux auteurs » (1).

Suit, sans plus de réflexions, l'exposé du sujet de la tragédie, emprunté, selon toute probabilité, au poète lui-même.

Un fait qui démontre, mieux que tout autre, combien fut

(1) *Mercure de France*, décembre 1718.

tiède l'accueil fait à cet ouvrage, et le peu de place qu'il était destiné à tenir dans le répertoire de l'Académie royale de Musique, c'est qu'à l'encontre d'un grand nombre d'opéras du même temps, lesquels purent être entendus de plusieurs générations successives, celui-ci n'eut jamais l'honneur d'une reprise.

Faut-il donc s'en prendre à l'œuvre elle-même ? Le poème de Roy vaut certainement autant que la plupart des ouvrages de même nature ayant eu longue vie au théâtre. Ce serait alors la musique de Destouches qui n'aurait été ni goûtée, ni comprise. Assurément, il ne faut pas s'en rapporter à l'opinion émise dans l'épigramme, en forme de rondeau, qui parut durant les représentations de cet ouvrage :

> Sémiramis.
> Au rapport de ceux qui l'ont vue,
> Sémiramis
> Ne meurt pas des coups de son fils.
> Les vers l'avaient fort abattue,
> Mais c'est le mauvais air qui tue
> Sémiramis.

Une épigramme ne prouve rien, sinon, lorsqu'elle est bien faite, l'esprit et le talent de l'auteur. Mais il suffira du moindre raisonnement pour expliquer la défaveur qui atteignit promptement l'opéra de Destouches, et l'oubli auquel il se trouva condamné. Ce qui fait le mérite de cette partition, je pense l'avoir démontré, c'est sa valeur expressive, c'est le talent avec lequel le musicien a secondé les intentions du poète, principalement dans les scènes pathétiques ; c'est, enfin, le relief qu'il a su donner aux personnages principaux, en assimilant sa musique aux situations dans lesquelles ils se

trouvent et aux sentiments par eux exprimés. Or, tout cela dut passer inaperçu devant un public dont l'éducation musicale était assez rudimentaire et qui n'appréciait la musique au théâtre que pour le plaisir qu'elle procure à l'oreille. Il faut croire que les airs et ariettes de *Sémiramis* ne lui causèrent qu'une satisfaction insuffisante. Et pour peu que les velléités d'originalité que, de temps à autre, cette musique manifeste, aient troublé dans leurs habitudes ces tièdes dilettanti, dont l'esprit routinier a laissé des traces si visibles, il n'y eut plus aucune chance pour l'opéra de Destouches d'échapper au discrédit dans lequel finissent par tomber les œuvres théâtrales réputées médiocres.

En fin de compte, si l'on ne peut faire chorus avec l'auteur de l'épigramme rapportée plus haut, et dire que ce fut « le mauvais air » qui tua *Sémiramis*, il faut bien admettre, bon gré mal gré, que ce fut la partition, plus encore que le poème, qui eut tort vis-à-vis du public. Mais il est de toute justice d'ajouter qu'en réalité les torts furent du côté du public envers la partition

III.

Sémiramis a été l'héroïne d'un grand nombre d'opéras étrangers. Dès 1684, le compositeur allemand Strungk mettait au jour une partition dramatique portant le nom de la célèbre reine d'Assyrie. En Italie, Moniglia, Apostolo Zeno, Metastase, Silvani, Rossi, et d'autres encore, ont fourni, à partir de la fin du XVIIe siècle, des poèmes ou des livrets d'opéra à une foule de compositeurs. Ziani, Aldovrandini, Pollarolo, Caldara, tiennent la tête de la liste. Viennent ensuite : Vivaldi,

Jomelli, Sacchini, Guglielmi, Paisiello, Salieri, Cimarosa, Aliprandi, Rossini, parmi les Italiens; Hasse, Graün, Gyrowetz, Himmel, parmi les Allemands; Perez, Portogallo, Manuel Garcia, pour l'école hispano-portugaise. Autant de noms — et je n'ai cité que les plus marquants — autant de *Semiramide* ou de *Sémiramis*.

Le drame lyrique de Métastase porte un titre spécial : *Semiramide riconosciuta* (*Sémiramis reconnue*). Le sujet est essentiellement différent de celui des tragédies de Crébillon et de Roy. La *Semiramide* de Métastase fut mise pour la première fois en musique par Vinci, et donnée à Rome en 1723. Une seconde partition fut écrite sur le même poème par Porpora, en 1729, pour un des théâtres de Venise. Dix-neuf ans plus tard, Gluck mettait à son tour à contribution le drame lyrique de Métastase. Son opéra fut représenté à Vienne. D'après Félix Clément, ce serait dans cet ouvrage que le célèbre compositeur allemand, encore sous l'impression de la musique de Rameau, qu'il avait entendue lors d'un récent voyage à Paris, aurait opéré la transformation de son style. Il serait intéressant de vérifier ce qu'il y a de fondé dans cette assertion de l'auteur du *Dictionnaire lyrique*. Après Gluck, nous voyons encore figurer, parmi les compositeurs qui utilisèrent la *Semiramide* de Métastase : Cocchi, Traetta, Sarti, et, beaucoup plus tard, Meyerbeer.

La *Sémiramis* de Voltaire, représentée en 1748, à la Comédie-Française, eut une fortune meilleure que celle de Crébillon, avec laquelle elle n'offre, quant au sujet, que quelques points de contact. Ici, le fils de Ninus s'appelle Arsace ; Ténésis ou Amestris ont fait place à Azéma : il n'est question ni du Bélus de Crébillon, ni du Zoroastre de Roy ; en revanche

apparaît un nouveau personnage, Assur, lequel est le traître de la pièce. Ce fut cette tragédie qui fournit plus tard à un écrivain obscur, Desriaux, les éléments d'un livret d'opéra. Catel, le savant professeur d'harmonie du Conservatoire, dont les symphonies militaires et les hymnes patriotiques avaient établi la réputation comme compositeur, mais qui n'avait encore rien produit au théâtre, fut chargé de mettre ce livret en musique. L'ouvrage fut représenté pour la première fois, le 4 mai 1802, au Théâtre de la République et des Arts, nom que portait alors l'Opéra. Monté avec le plus grand soin, chanté par des artistes tels que Roland et Chéron, Mesdames Maillard et Branchu, il obtint un succès assez vif, mais qui ne se soutint pas longtemps. Vingt représentations en deux ans suffirent à contenter la curiosité du public; repris en 1810, l'ouvrage ne put aller au-delà de la deuxième soirée.

La partition de Catel n'est certainement pas sans mérite; on y retrouve, notamment dans l'ouverture et dans les airs de Sémiramis, d'Arsace et d'Azéma, cette noblesse de style et ce sentiment de l'antique qui caractérisent les drames lyriques de Gluck et de Méhul. Mais l'inspiration s'y montre inégale; et tel morceau qui réclamerait de la passion ne laisse voir que des qualités de facture. La *Sémiramis* de Catel n'en obtint pas moins une des récompenses que le jury des prix décennaux, institué par Napoléon I*er*, en 1810, était chargé de décerner; il lui fut attribué une mention *très distinguée*.

A cette faveur officielle, Catel eût probablement préféré, pour son œuvre, le succès franc, décisif, dont la consécration s'affirme par de longues années de vogue, ce succès que Destouches, lui aussi, avait souhaité, mais en vain, lorsqu'il mettait en scène la reine de Babylone. Rossini faillit n'être

pas plus heureux. La *Semiramide* dont il offrit la primeur au public vénitien, le 3 février 1823, reçut un accueil assez froid ; et il en fut de même à Paris, deux ans après, lorsque l'ouvrage parut devant la rampe du Théâtre-Italien.

Que reprochait-on à cette musique? D'être entachée de germanisme. Stendhal l'avait dit ; et nos critiques moutonniers répétaient à l'envi ce propos absurde. Musique allemande, la partition de *Semiramide*? Et pourquoi cela? Parce que le compositeur avait, cette fois, serré de plus près le drame qu'il mettait en musique ; parce qu'il avait accordé un peu moins à l'improvisation et davantage à la réflexion ; parce qu'il s'était avisé d'écrire des chœurs visant à l'effet archaïque, et surtout un final d'un caractère résolument dramatique, solidement charpenté, riche d'harmonies, et coloré de main de maître. Il n'en est pas moins vrai que Rossini était demeuré partout le mélodiste abondant et disert que l'on sait ; il faut convenir aussi que, plus que jamais, il s'était montré prodigue de vocalises, et qu'il s'était plu à fleurir outre mesure cavatines et morceaux d'ensemble, moins sans doute pour caractériser la nature orientale, ou le faste de la cour assyrienne, que pour mettre en relief la virtuosité d'Isabelle Colbrand, sa femme, ou celle de la Mariani. Pouvait-on se montrer plus italien ?...

La musique de *Semiramide* finit par avoir raison des résistances de la première heure. On la chantait depuis trente-cinq ans, sur tous les théâtres voués au répertoire italien, lorsqu'elle fit son entrée à l'Opéra de Paris, le 9 juillet 1860, en compagnie d'un livret traduit par Méry. Ce fut pour elle comme un regain de nouveauté ; ce furent là aussi ses dernières belles soirées. L'heure du déclin avait sonné pour la

musique italienne ; le règne de la cavatine et du style fleuri allait finir.

J'assistais, en 1874, à une représentation de *Semiramide*, au Théâtre-Italien. L'ouvrage était chanté par Mᵐᵉ de Belloca, Mᵐᵉ Belval, Mercuriali, et quelques autres artistes dont les noms m'échappent. Certes, je ne demeurai point insensible aux beautés que la partition renferme ; je goûtai le charme de la mélodie rossinienne ; la scène du serment et l'apparition de Ninus produisirent sur moi une certaine impression. Mais, je dois le dire, l'ensemble de l'opéra me parut poncif et vieilli ; l'abus des fioritures gâtait l'effet des phrases mélodiques, d'une superbe envolée, que je venais d'entendre ; et je trouvais presque ridicule le personnage, homme ou femme, qui, au beau milieu d'une situation pathétique, nous lançait ainsi une fusée de vocalises. Ces impressions montrent combien je subissais l'influence du nouveau courant musical, courant anti-ultramontain.

L'Opéra donnait alors ses représentations au Théâtre-Italien, la salle de la rue Lepelletier ayant été brûlée quelques mois auparavant ; la troupe de M. Halanzier alternait donc avec celle de MM. Strakosch et Merelli, dans la salle Ventadour. Or, le lendemain de cette représentation de *Semiramide*, j'entendis *Hamlet*. Cette fois, l'effet fut tout autre. Si, revenant à la vie, Stendhal avait pu assister à ces deux soirées consécutives, quelles eussent été ses impressions? Assurément, le germanisme de *Semiramide* lui eût paru bien anodin, en comparaison de celui qu'il n'aurait pas manqué de découvrir dans l'*Hamlet* de M. Ambroise Thomas, lequel n'y a mis pourtant que de belle et bonne musique française.

La magistrale ouverture de *Semiramide* restera longtemps encore au répertoire des musiques militaires ; peut-être verra-t-on quelquefois figurer sur un programme de concert l'adorable cavatine *Bel raggio lusinghier*, ou bien le grand duo *Bell' imago*, avec sa cabalette si fière et si hardie. Mais l'ouvrage ne reverra probablement jamais le feu de la rampe. La *Semiramide* de Rossini est rentrée dans l'ombre ; elle est allée rejoindre, dans la vaste nécropole de l'oubli, la *Sémiramis* de Destouches, celle de Catel, et leurs nombreuses sœurs. Elle a subi le sort réservé à toute production musicale dramatique, sauf quelques privilégiées. Ainsi l'ordonnent les fluctuations du goût ; et l'encens brûlé devant telle ou telle œuvre contemporaine ne sauvera même pas des rigueurs de cette loi les drames lyriques où le *leit-motiv* fleurit.

www.ingramcontent.com/pod-product-compliance
Lightning Source LLC
Chambersburg PA
CBHW030126230526
45469CB00005B/1820